Color and Create
**Forme e motivi geometrici
Vol. 2**

*50 disegni per aiutare a
stimolare il tuo lato creativo*

© 2015 - AZ Media LLC

Color and Create è un marchio di AZ Media LLC (USA)

ISBN-13: 9781696855945

I modelli all'interno di questo libro sono destinati all'uso personale del lettore e non possono essere riprodotti, eccetto che per lo scopo di mostrarel'utente mentre colora. Ogni altro utilizzo, in particolare quello commerciale, è severamente vietato se non si è in possesso dell'autorizzazione scritta del titolare del copyright.

Tutti i diritti riservati.

Pagina di prova colori

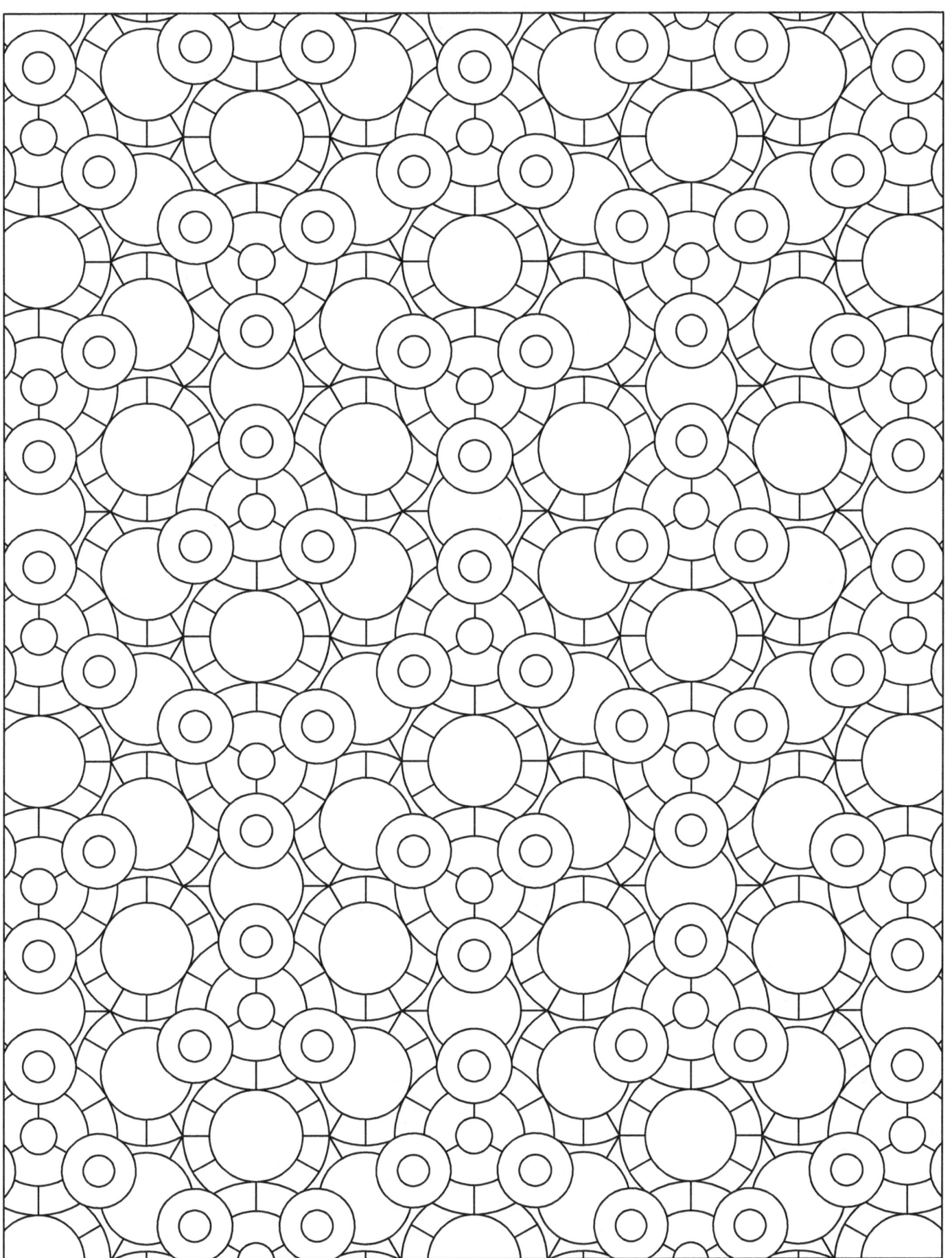

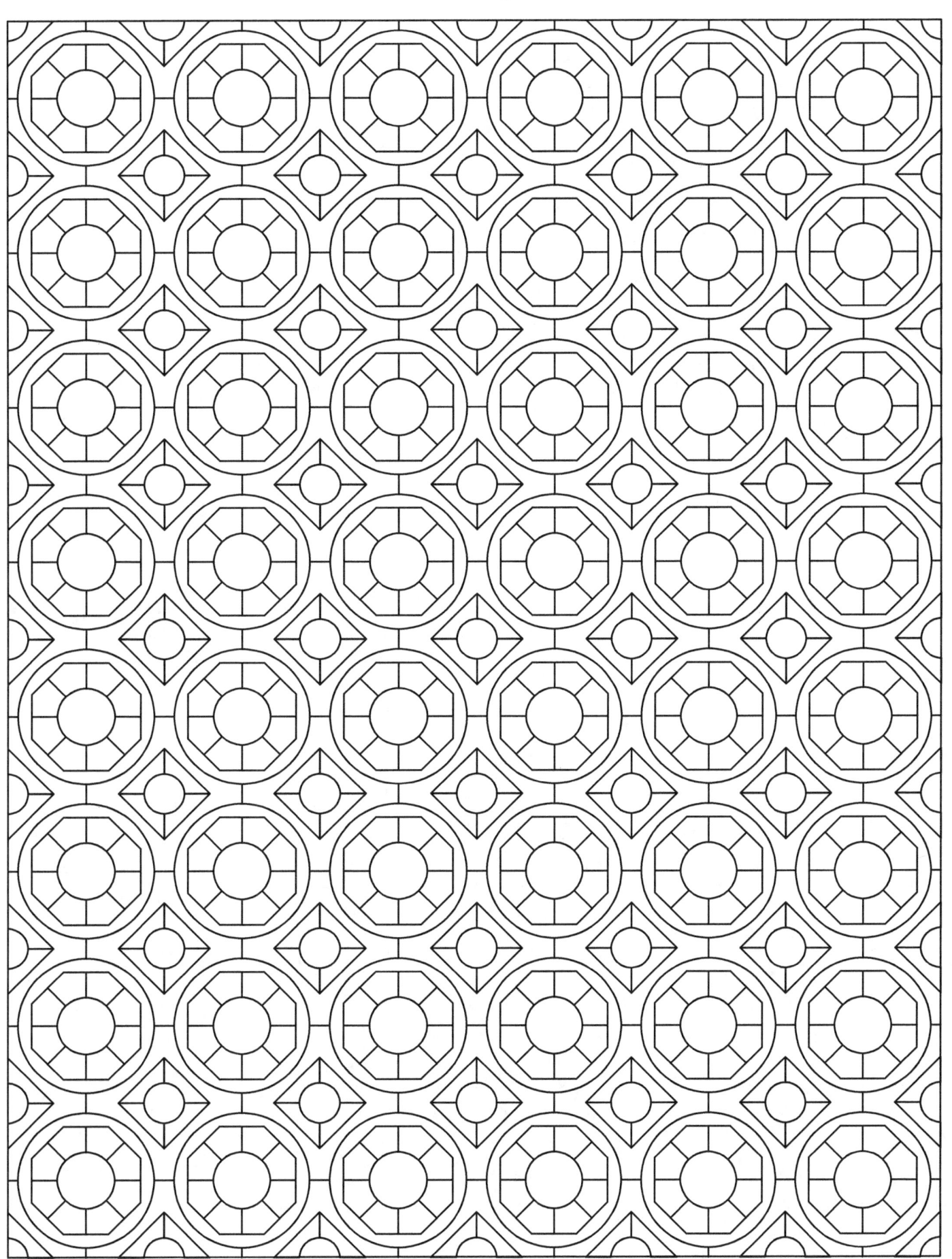

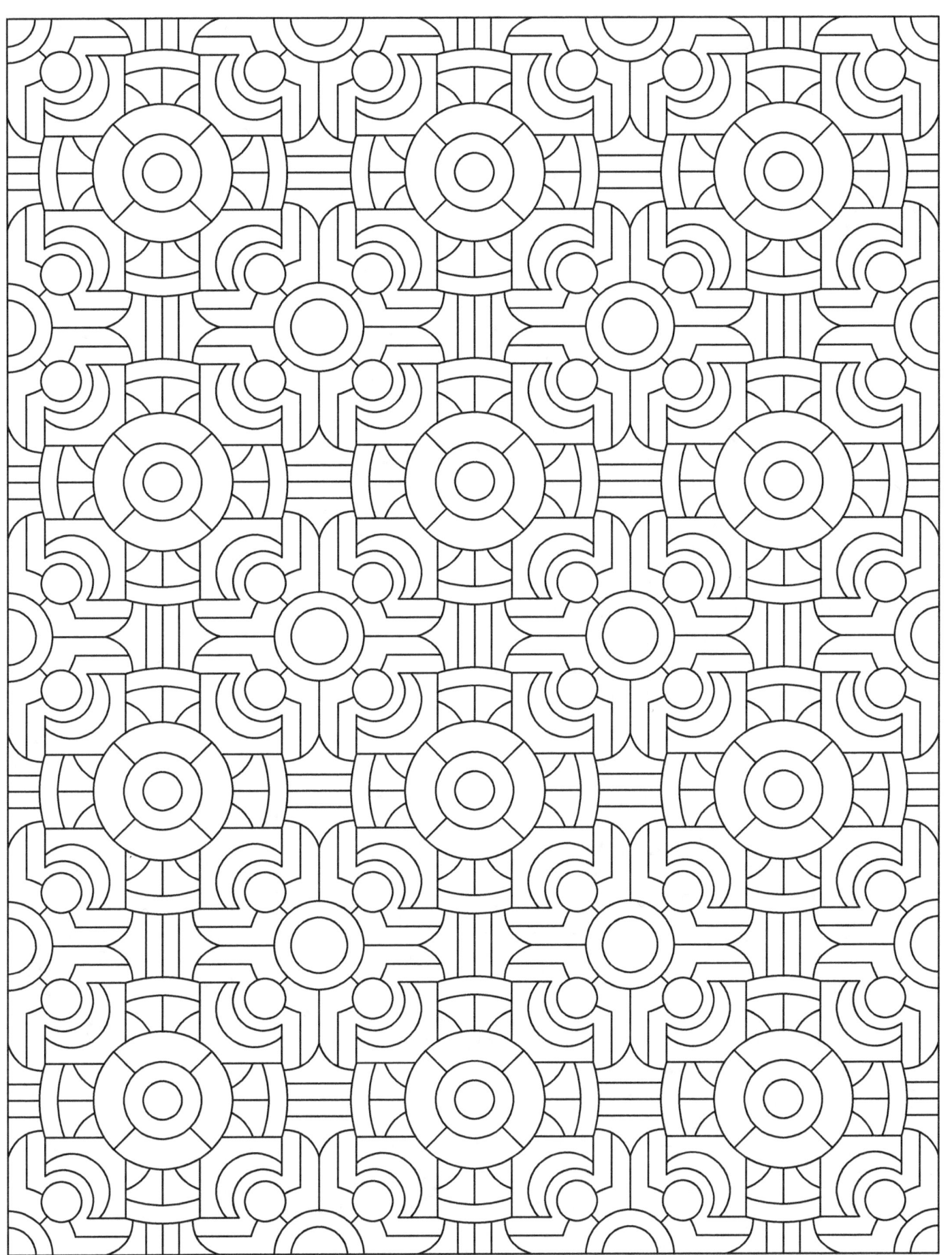

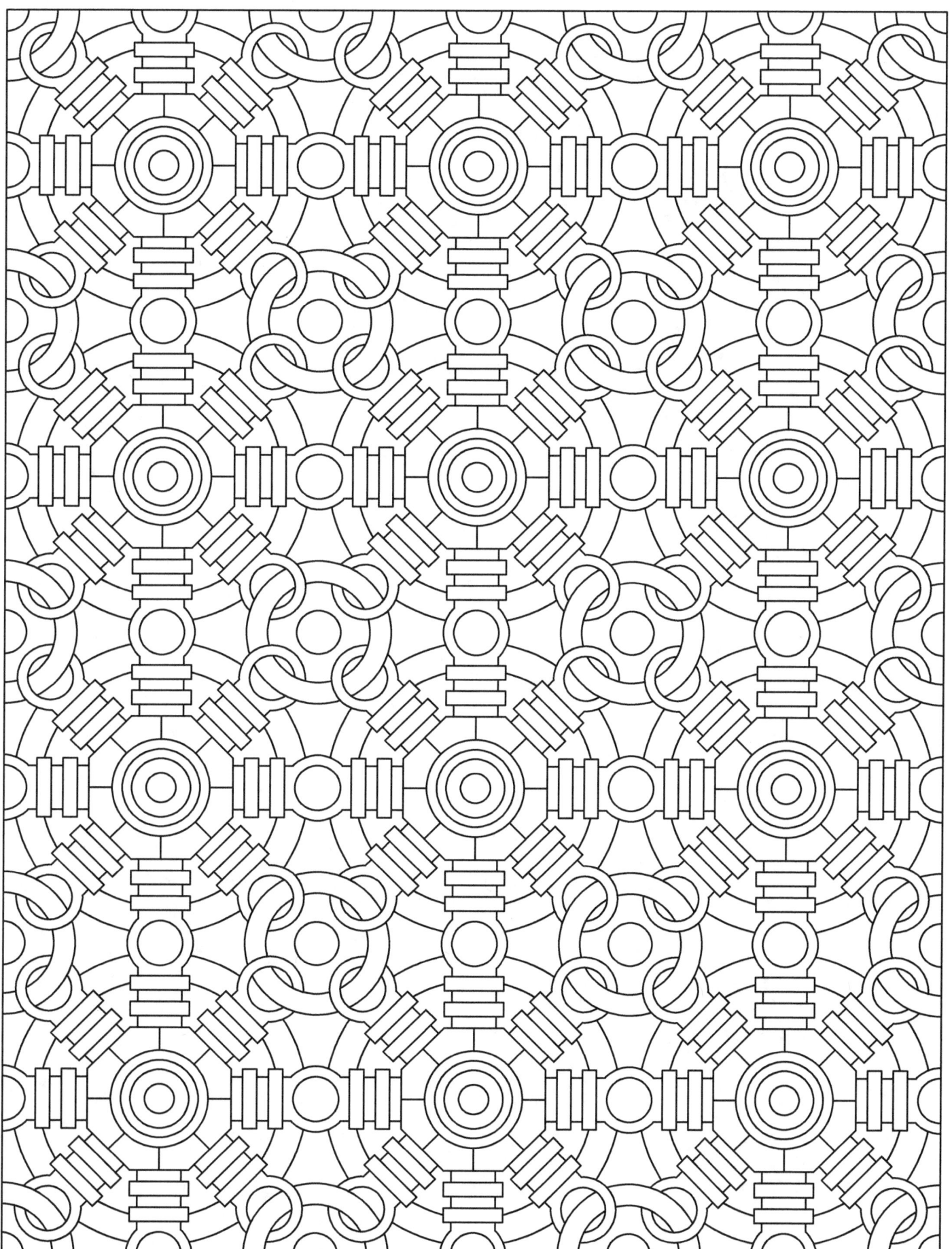